Couverture inférieure manquante

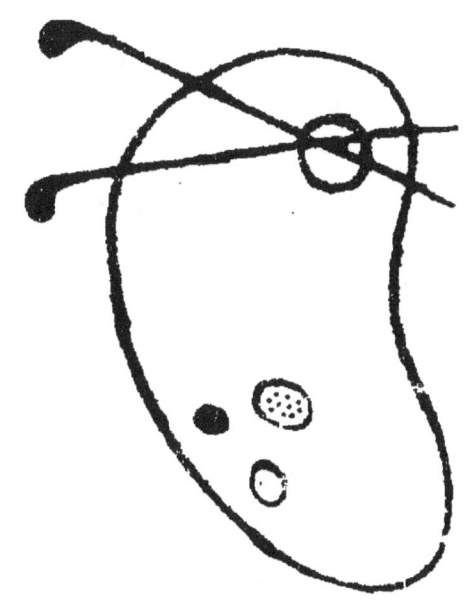

Début d'une série de documents en couleur

5722 —— 30
Br Sue Sfieller
1880 —— 1895

DOCUMENTS SUR CORNEILLE.

POLYEUCTE A ROUEN

ET LA

CENSURE THÉATRALE SOUS LE CONSULAT

Par M. J. FÉLIX,

Conseiller à la Cour,
Président de l'Académie de Rouen.

ROUEN,

J. LEMONNYER, LIBRAIRE,

Passage Saint-Herbland.

1880

Fin d'une série de documents en couleur

à Monsieur L. Delisle,
membre de l'Institut
administrateur de la Bibliothèque nationale,

respectueux hommage,

[signature]

POLYEUCTE A ROUEN.

DOCUMENTS SUR CORNEILLE.

POLYEUCTE A ROUEN

ET LA

CENSURE THÉATRALE SOUS LE CONSULAT

Par M. J. FÉLIX,

Conseiller à la Cour,
Président de l'Académie de Rouen.

ROUEN,

J. LEMONNYER, LIBRAIRE,

Passage Saint-Herbland.

1880

Extrait du *Précis* de l'Académie des Sciences, Belles-Lettres et Arts de Rouen.

POLYEUCTE A ROUEN

ET LA

CENSURE THÉÂTRALE SOUS LE CONSULAT

De temps immémorial, cette juridiction préventive qu'on nomme la censure dramatique a suscité les malédictions de justiciables qui dépassaient sans scrupule le bref délai proverbialement admis pour les produire ; les arrêts de ce tribunal nécessaire ont néanmoins presque toujours laissé le public indifférent aux protestations intéressées qu'ils soulevaient et bien des interdictions ont été prononcées qui sont oubliées comme les pièces dont la représentation sur le théâtre était prohibée. Si, par exception, la plainte bruyante de ceux qui étaient frappés a éveillé un retentissement digne d'être transmis à l'histoire littéraire, c'est que, dans ce naufrage d'œuvres ignorées et d'auteurs inconnus, la décision rigoureuse dont on cherche le motif, en atteignant un écrivain célèbre, ne le touche pas seul mais intéresse tous ceux qui espèrent profiter des essais de son génie.

Aussi se souvient-on des difficultés éprouvées par Molière pour faire jouer le *Tartufe* et, dans un ordre inférieur, des intrigues employées par Beaumarchais en faveur de son *Figaro*.

Ces obstacles, nos deux plus grands poètes tragiques les ont rencontrés longtemps après leur mort; au commencement de ce siècle celles de leurs compositions que la nature même du sujet semblait devoir préserver de la proscription administrative ont été bannies de la scène ; *Athalie* et *Polyeucte* ont paru offrir des dangers pour la sécurité des citoyens et ce n'est qu'au prix de longs efforts que Corneille, cessant d'être suspect, a pu, dans la ville même où il est né, faire assister une nouvelle génération à cette lutte immortelle de la foi, du devoir et de la passion qui se disputent le cœur de Sévère, de Pauline et de son époux et leur inspirent des accents qui exciteront toujours l'admiration de la postérité.

Singulière destinée que celle de ces poëmes religieux qui sont désormais en possession de se partager l'enthousiasme sans réserve des amis des lettres ! ils se heurtent dès leur apparition à de mesquines contestations ou à de froides critiques que le goût moderne ne peut s'expliquer, et, plus tard, exploités ou redoutés par les partis, ils ne peuvent échapper à cette chance commune de subir des sévérités qui, des sommets élevés du beau éternel, les font descendre aux régions infimes de la politique journalière.

Athalie, on le sait, n'obtint pas un succès pareil à celui d'*Esther* et ses représentations ne franchirent pas l'enceinte étroite de Saint-Cyr ou l'intimité des

appartements de la duchesse de Bourgogne. Dépréciée par la mode, elle fut pendant de longues années exclue de la scène et sa lecture, s'il faut s'en rapporter à une anecdote dont l'authenticité est d'ailleurs contestable, semblait si difficile qu'on l'avait imposée comme pénitence aux victimes des jeux innocents. Un jeune militaire avait été condamné à subir cette épreuve et l'on avait étendu l'indulgence jusqu'à ne lui infliger que la peine de parcourir le premier acte. Son absence se prolonge, la société s'inquiète, le recherche, le retrouve enfin plongé dans l'oubli et le ravissement et déclamant avec ardeur les derniers vers de cette sublime tragédie. L'on prétend que cet exemple aurait influé sur les dispositions du public et l'aurait ramené à une appréciation plus favorable de l'œuvre. Je reste incrédule à ces retours inopinés qu'inspirerait le sentiment exclusif de la justice et qui seraient déterminés par la confession naïve d'une erreur avouée par des esprits prévenus : l'amour-propre ne désarme pas si aisément au profit du repentir et si peu d'hommes poussent l'humilité jusqu'à donner un franc démenti aux opinions qu'ils professaient, cette abnégation est une des moindres vertus de la foule. Aussi quelque séduisante que soit la légende littéraire dont la tradition nous a conservé le souvenir, c'est à des causes moins pures que je serais tenté d'attribuer le revirement qui se manifesta lorsqu'*Athalie* parut sur la scène du Théâtre-Français.

Louis XV régnait et la personne de cet enfant échappé à la mort qui avait si brusquement frappé son père, sa mère et son frère semblait revivre dans

ce jeune Joas, devenu, comme lui, l'espoir de tout un peuple.

La malignité populaire, qui n'avait pas épargné au Régent les soupçons les plus odieux et qui l'accusait sans scrupule de se frayer par l'empoisonnement une route vers le trône, s'ingéniait à découvrir de cruels rapprochements entre la situation du descendant de David, sauvé de la haine d'une marâtre, et l'avenir de ce petit-fils de Louis XIV, survivant seul à sa famille et triomphant des dangers auxquels sa faiblesse était exposée. L'opposition au pouvoir se traduisait par les applaudissements prodigués aux passages qui comportaient une interprétation méchante et le poète bénéficia de passions qu'il n'avait pu prévoir et qu'il se fût refusé à servir.

Des allusions aussi venimeuses devaient quelques années plus tard favoriser des hostilités non moins avouables, et le parterre regorgeait de spectateurs venus pour souligner par leur approbation les comparaisons perfidement établies entre la reine sanguinaire évoquée par le génie de Racine et la malheureuse Marie-Antoinette déjà désignée à d'implacables vengeances. Les mémoires apocryphes de Condorcet édités en 1824 contiennent même un rapport dans lequel un inspecteur de police signale les vers qui, pendant la représentation du 16 août 1787, ont provoqué le tumulte le plus vif et attiré un concours d'auditeurs que le goût dirigeait moins que la politique.

Lorsque la France commença à se remettre de ses longues et terribles agitations, les théâtres, longtemps fermés ou qui n'avaient accueilli que des produc-

tions dont le mérite patriotique ne pouvait dissimuler la ridicule pauvreté, voulurent ouvrir leurs portes aux chefs-d'œuvre de l'esprit français. Mais la fatalité s'acharnait sur *Athalie* ; elle fut encore victime de circonstances étrangères à la critique littéraire et une persécution nouvelle priva longtemps le public d'un plaisir artistique, jugé dangereux par le gouvernement consulaire. Condorcet avait signalé naguère la morale de la pièce comme entachée d'intolérance ; sans l'absoudre expressément de ce crime capital, l'on ne pouvait s'abstenir de songer que Joas, rappelé sur le trône de ses pères par un prêtre révolté, offrait le spectacle d'une restauration monarchique opérée par un clergé proscrit : des événements bien récents n'étaient pas sans offrir quelque analogie avec cette histoire dramatique et, révolutionnaire sous Louis XV et Louis XVI, *Athalie*, devenue maintenant suspecte comme empreinte de tendances réactionnaires, motivait la circulaire suivante où se reflètent les inquiétudes dont se préoccupait le pouvoir à peine installé :

« Paris, 5 floréal an VIII de la République.

« *Le Ministre de la police générale de la République*
« *Au Préfet du Département,*

« L'intention du Gouvernement, citoyen Préfet,
« est de favoriser de tout son pouvoir les progrès des
« arts et des connaissances ; à mesure qu'une société
« se perfectionne, les arts qui l'embellissent tendent
« à la conserver.

« Le Gouvernement ne veut pas que les ennemis
« de l'ordre public trouvent dans un zèle simulé pour
« l'intérêt des arts un voile commode à leurs des-
« seins.

« Dans quelques villes, on réclame avec empres-
« sement l'autorisation de voir jouer *Athalie*.

« Sans doute il est beaucoup d'hommes qui, pour
« s'intéresser à ce chef-d'œuvre, n'ont pas besoin
« de pouvoir y trouver des allusions et des souvenirs
« favorables à un gouvernement qui n'est plus ; mais
« il en est beaucoup aussi pour qui ces allusions
« et ces souvenirs sont la meilleure partie du chef-
« d'œuvre.

« Le premier des besoins sociaux, c'est l'ordre :
« les jouissances des arts ne viennent qu'après.

« Vous signifierez donc à tous les directeurs et
« entrepreneurs des spectacles de votre commune la
« défense de jouer *Athalie* jusqu'à nouvel ordre.

« Salut et fraternité,

Signé : FOUCHÉ. »

Polyeucte a sous plus d'un rapport partagé le sort
d'*Athalie* et la différence des cultes ne les a pas pré-
servés de disgrâces communes. L'on affirme que
l'action violente du martyr chrétien n'avait pas obte-
nu l'approbation des ecclésiastiques qui fréquen-
taient l'hôtel de Rambouillet ; la répugnance générale
à l'introduction sur la scène des sujets chrétiens
n'était pas désarmée par les sentiments mondains
dont les rôles de Sévère et de Pauline contiennent
l'expression, et Voiture aurait été dépêché à Corneille
pour l'engager à ne pas faire représenter la pièce.

« Il est difficile, » dit excellemment Voltaire dans une de ses courtes observations qui sont souvent des modèles de critique littéraire, « de démêler ce qui
« put porter les hommes du royaume qui avaient le
« plus de goût et de lumières à juger si singulière-
« ment : furent-ils persuadés qu'un martyr ne pou-
« vait jamais réussir sur le théâtre ? c'était ne pas
« connaître le peuple ; croyaient-ils que les défauts
« que leur sagacité leur faisait remarquer révolte-
« raient le public ? c'était tomber dans la même
« erreur qui avait trompé les censeurs du *Cid* ; ils
« examinaient le *Cid* par l'exacte raison, et ils ne
« voyaient pas qu'au spectacle on juge par senti-
« ment. » C'est ce jugement que Corneille constate naïvement dans l'examen dont il a fait suivre sa pièce : « Le succès a été très heureux, le style n'en
« est pas si fort et si majestueux que celui de *Cinna*
« et de *Pompée*; mais il a quelque chose de plus tou-
« chant, et les tendresses de l'amour humain y font
« un si agréable mélange avec la fermeté du divin,
« que sa représentation a satisfait tout ensemble les
« dévôts et les gens du monde. »

Il faut reconnaître cependant que l'emportement iconoclaste de Polyeucte et de Néarque, ces « deux
« cavaliers étroitement liés ensemble d'amitié, » loin d'être encouragé par les lois que les premiers chrétiens s'étaient imposés, était rigoureusement défendu et n'aurait pu leur faire conférer le titre qu'ils voulaient conquérir. Le savant M. Edmond Le Blant, dans son précieux travail sur « *Polyeucte et les conditions du martyre*, » inséré au *Correspondant*, en 1876, remarque que ce n'est pas dans les *actes sincères*,

comme les a nommés Ruinart, que Corneille a trouvé l'histoire de son héros, mais dans une légende sans autorité. Puis, énumérant les prescriptions canoniques et rappelant, comme l'a fait récemment M. Paul Allard, dans ses *Recherches érudites sur l'Art païen sous les empereurs chrétiens* (chapitre IX), les règles établies pour prévenir les manifestations d'un zèle excessif, il prouve, par les textes des conciles et des écrivains religieux, que dans l'acte où le poëte a célébré le courage et la grandeur, il y a deux faits condamnés à des degrés différents : la mort cherchée volontairement, alors que rien ne menaçait le chrétien et le violent défi jeté aux païens par la destruction de leurs idoles.

L'inscription d'un nom sur le Martyrologe, aux temps de l'Eglise primitive, était en effet précédée d'une information sévère et d'enquêtes minutieuses dont le but était de savoir si c'était bien pour la foi seule que le condamné était mort, s'il avait persisté jusqu'à son dernier soupir dans sa croyance, s'il n'avait pas excité par quelque acte inconsidéré la colère des puissants. De pareils scrupules étaient sages : ils permettaient de répondre aux railleries du paganisme que ce n'était pas un vain désir de gloire qui faisait braver les bourreaux, et ils arrêtaient la facilité de la foule à proclamer des martyrs avant le jugement des autorités ecclésiastiques. Le néophyte ne devait pas fuir, mais il ne devait pas rechercher l'épreuve : cette prudence qui se conciliait avec la fermeté nécessaire prévenait des périls qui, en menaçant la vie des autres chrétiens, eussent opposé des obstacles certains à l'expansion du nouveau culte;

une ardeur irréfléchie ne disposait point d'ailleurs à la confiance et l'on craignait le scandale de défaillances en présence des supplices qui, en excitant la joie ironique des persécuteurs, motivaient la tristesse et le découragement des fidèles. Ce n'est donc pas sans quelque apparence de raison que Corneille écrivait : « Saint Polyeucte est un martyr dont, s'il m'est « permis de parler ainsi, beaucoup ont plutôt appris « le nom à la comédie qu'à l'église. »

L'art dramatique a gagné sans doute à cette violation des prescriptions édictées par le christianisme à ses premiers âges, mais la digression théologique et rétrospective à laquelle nous venons de nous livrer nous paraît d'autant moins inutile qu'elle est, sinon l'explication, au moins la préface convenable à l'interdiction dont la représentation théâtrale de *Polyeucte* fut victime, pendant le consulat, notamment dans la ville où naquit son auteur.

Les intentions hautement annoncées du pouvoir nouveau ne pouvaient guère faire prévoir une pareille décision. Le Gouvernement, par une extension peut-être exagérée de la fameuse devise de Santeuil : « *castigat ridendo mores,* » considérait volontiers la scène comme une école et cherchait à imprimer aux spectacles une tendance dont le bon goût et les lettres eussent à se féliciter. Aussi dès le 7 messidor an X, le conseiller d'Etat chargé de la surveillance de l'instruction publique, Rœderer, demandait-il au préfet de la Seine-Inférieure de s'attacher à faire représenter surtout les pièces du Théâtre-Français. Ce programme un peu vague fut précisé par une circulaire du 29 du même mois annonçant la volonté du pre-

mier Consul, qu'aucune pièce ne fût jouée sans l'approbation de l'autorité supérieure et invitant les directeurs de spectacles à transmettre, par l'intermédiaire du préfet, qui l'annotait, le répertoire trimestriel des pièces qu'ils demandaient à représenter.

Rien de curieux comme cette correspondance où le préfet tient souvent la plume du critique, lorsque cette mission d'arbitre est remplie par un homme d'esprit. M. Beugnot, qui administrait alors la Seine-Inférieure, avait le tact et les habitudes qui devaient lui permettre de s'en acquitter avec succès, et l'on voit, par sa correspondance, que cette partie délicate de ses fonctions ne déplaisait pas à son activité. Il avait connu le monde des auteurs et s'exprime quelquefois sur eux et sur leurs productions avec une vivacité d'autant plus piquante que souvent elle ne franchit pas l'enceinte étroite de ses bureaux. C'est ainsi qu'en marge d'une proposition dans laquelle un de ses employés ne signale aucun inconvénient à la représentation d'un drame traduit de Kotzebue, en disant que « cette pièce ressemble à toutes celles de « son espèce, des phrases à la Baculard, des larmes, « des soupirs, voilà tout. » Le préfet inscrit cette approbation : « Bien jugé ; bon à représenter. D'où « connaissez-vous Baculard ? Jérémie n'est qu'un « bouffon devant ce pauvre auteur qui me doit de » l'argent et qui ne me le veut rendre jamais. Je le « lui donne à condition que je ne le lirai pas. »

Moraliste sévère, l'administrateur porte ses investigations non-seulement sur les productions dramatiques, mais encore sur leurs interprètes des deux sexes : à la liste des pièces est jointe celle des ac-

teurs, et j'y relève avec plaisir cette appréciation du talent d'une femme dont les poésies gracieuses et mélancoliques ont fait oublier la chanteuse du Théâtre-des-Arts : « Figure intéressante, dispositions heu-
» reuses, de l'ingénuité, de la sensibilité ; il manque
« à cette jeune actrice l'étude des bons modèles et
« l'habitude de la scène, » Tel est le portrait tracé par M. Beugnot de Marceline Desbordes, qui devait joindre, quelques années plus tard à son nom celui de Valmore, son mari. La surveillance que l'autorité exerce sur le personnel dramatique et lyrique n'est d'ailleurs pas une sinécure : le préfet ne permet aucun début sans son agrément préalable, et soucieux de la considération des comédiens autant que des progrès de leur art, il s'inquiète de leurs habitudes et avec une austérité sur les effets de laquelle il concevait, je le crains, quelques illusions, il arrête la radiation des contrôles de tout artiste « qui serait
« d'une inconduite notoire. »

La valeur des pièces ne l'occupe pas moins; il a
« indiqué aux acteurs un répertoire auquel ils ont
« souscrit et qui offre dans les trois genres les ou-
« vrages les plus propres à rendre la scène ce qu'elle
« doit être, une école aimable de bon goût et même
« de bonnes mœurs. » Il raie impitoyablement du répertoire non-seulement les productions qu'il juge immorales, mais (ce qui aurait pu singulièrement réduire le nombre des représentations,) celles qui lui paraissent « faibles. » *La Jeunesse de Richelieu* est supprimée « comme immorale, » *Samson* est
« indigne d'occuper la scène, » le *Tambour nocturne*
« ne doit point venir fatiguer les hommes d'es-

« prit, » et *la Femme à deux Maris*, mal défendue par cette double protection, est « proscrite par « l'opinion générale. » Ce n'est pas que le critique autoritaire se dissimule la difficulté des mesures qu'il destine à régénérer acteurs, auteurs et spectateurs : « le Théâtre des Arts, » dit-il, « se « ruine à donner des chefs-d'œuvre. J'ai assisté, moi, « vingt-unième, au *Misanthrope;* » mais le plan qu'il s'est proposé l'oblige, et tout en cédant parfois aux prières des administrateurs de ce spectacle et en autorisant des vaudevilles d'abord défendus, il essaie de réaliser les intentions qu'il a manifestées lorsque leur fesant remarquer que l'on s'est depuis dix ans « écarté des mœurs et du bon goût, » il leur adressait ces promesses emphatiques : « Vous avez gémi « plus d'une fois avec les vieux amis des arts en « voyant un larve grossier remplacer le masque « décemment caustique de Momus et la férocité « chausser le cothurne de Melpomène.
« .
« Jaloux de concourir avec vous à la restauration de « l'art qu'illustrèrent les Molière, les Corneille, les « Voltaire et les Racine, vous trouverez en moi son « soutien et non son détracteur. »

Le cœur du fonctionnaire lettré qui exprimait si pompeusement son admiration pour Corneille dut saigner lorsqu'il se vit contraint de reléguer l'une de ses plus belles tragédies au rang du *Tambour nocturne* ou de la *Femme à deux Maris*, et d'en empêcher la représentation. Cette dure nécessité lui fut imposée en l'an X. Granger, l'un des administrateurs du théâtre de Rouen, dont il devint plus tard direc-

teur, y faisait admirer un talent qui n'avait pas été jugé trop sévèrement lorsqu'il débuta dans *Mérope* (1) sur la scène où l'on applaudissait Bellecour, Grandval et Molé. Chassé de la Comédie-Française par le voisinage de ces célèbres artistes, il avait obtenu de nombreux succès à la Comédie-Italienne qu'il venait de quitter. Son discours de réception à la Société d'Emulation de Rouen, un poëme sur *les Crimes des Terroristes*, révèlent un écrivain qui n'est pas sans mérite et dénotent des tendances analogues à celles de M. Beugnot. *Polyeucte* lui offrait un rôle tentant à jouer, et il n'hésita pas à inscrire cette pièce sur le répertoire du dernier trimestre de l'an X ; la colonne d'observations que le Préfet devait remplir resta vide en face de cette mention ; des études furent commencées et l'on faisait les dépenses indispensables, lorsque survint cette lettre :

Bureau de l'instruction publique.

« DÉPARTEMENT DE L'INSTRUCTION
« PUBLIQUE.

« Paris, le 28 ventôse an XI de la
« République française.

« *Le conseiller d'Etat chargé de la direction et de la sur-*
« *veillance de l'Instruction publique,*

« *Au Préfet de la Seine-Inférieure.*

« J'ai reçu, citoyen Préfet, le répertoire des pièces
« qui doivent être jouées sur le théâtre de Rouen

(1) Je dois la majeure partie de ces renseignements à l'obligeance extrême de M. Monval, l'érudit archiviste de la Comédie Française.

« pendant le trimestre de pluviôse. Parmi ces pièces
« il en est une, la tragédie de *Polyeucte*, qui n'est
« jouée sur aucun des théâtres de Paris et qui, par
« conséquent, ne peut être représentée dans les dé-
« partements.

« Je vous invite donc à empêcher ou suspendre la
« représentation de cet ouvrage sur les théâtres pla-
« cés dans l'étendue de votre département jusqu'à
« ce qu'une décision ultérieure en autorise la mise
« en scène.

« J'ai l'honneur de vous saluer,

« Fourcroy. »

Cette injonction, transmise aux administrateurs par une dépêche préfectorale du 3 germinal suivant, fut maintenue avec persistance, malgré les réclamations des intéressés, qui ne pouvaient s'empêcher de trouver une singulière disproportion entre cette rigoureuse interdiction et le motif léger que l'on alléguait pour la justifier. Ce prétexte n'existait même plus que les hésitations duraient encore, et c'est en vain qu'on les combattait en ces termes :

« *Les administrateurs du Théâtre des Arts*

« *Au citoyen Préfet du département de la Seine-*
« *Inférieure.*

« Citoyen Préfet,

« Nous recevons à l'instant un certificat des régis-
« seurs semainiers du Théâtre Français de la Répu-
« blique à Paris, vu par le citoyen Mahérault, com-

« missaire du Gouvernement, sous la date du 6 de
« ce mois (que nous joignons à la présente), par
« lequel il appert que la tragédie de *Polyeucte* vient
« d'être autorisée, demandée même expressément par
« le Gouvernement et qu'elle sera jouée incessam-
« ment.

« Si, d'après ce certificat, vous croyés de votre
« sagesse de rapporter la défense qui nous a été faite
« de jouer cette pièce, nous osons vous prier, au
« nom de la protection dont vous voulés bien nous
« honorer, de nous accorder une autorisation qui
« nous mette à même de la jouer quelques jours
« avant la clôture du théâtre qui aura lieu le 30 de
« ce mois.

« Nous avons l'honneur d'être respectueusement,
« Citoyen Préfet,
« Vos très humbles et très obéissans serviteurs,
« GRANGER, BORME, DESROZIERS.
« Rouen, le 17 germinal an XI. »

« Nous soussignés, régisseurs semainiers du
« Théâtre Français de la République à Paris, attes-
« tons et certifions que la reprise de la tragédie de
« *Polyeucte* vient d'être autorisée, demandée expres-
« sément par le Gouvernement et qu'elle sera jouée
« incessamment.

« Donné le présent certificat pour servir à qui de
« droit, à Paris, ce 6 germinal l'an XI de la Répu-
« blique française.

« SAINT-PRIX, premier semainier.
« CAUMONT, semainier.
« Vû par le commissaire du Gouvernement,
« MAHÉRAULT. »

Malgré ces instances, M. Beugnot ne se rendit pas. En marge de la lettre, il écrivit ces mots : « Non, « maintenu l'ordre. » Et il signa la réponse qui suit :

« Le 24 germinal an XI,
« Rouen.

« *Aux administrateurs du Théâtre-des-Arts.*

« J'ai reçu, citoyens, avec votre lettre du 17 de ce
« mois, le certificat qui atteste que le Gouvernement
« a permis la tragédie de *Polyeucte*.

« Je ne doute nullement de l'authenticité de cette
« pièce, mais vous ne vous dissimulerez pas qu'elle
« ne peut balancer un ordre positif que le Conseiller
« d'Etat n'a pas révoqué.

« Je dois donc attendre qu'il soit rapporté. »

L'on attendit près de huit mois, et enfin la défense fut levée par cette correspondance :

Ministère de l'Intérieur.

« DÉPARTEMENT DE L'INSTRUCTION
« PUBLIQUE.

« Paris, le 18 frimaire an XII de la
« République française.

« *Le Conseiller d'Etat chargé de la direction et de la*
« *surveillance de l'instruction publique*

« *Au Préfet de la Seine-Inférieure, à Rouen*,

« J'ai reçu, citoyen Préfet, avec votre lettre du 7
« de ce mois, le répertoire des pièces qui doivent

« être représentées à Rouen sur le Théâtre des Arts
« pendant le second trimestre de l'année théâtrale et
« j'en approuve la composition.

« La tragédie de *Polyeucte* ayant été jouée à Paris
« depuis l'invitation que je vous avais faite d'en sus-
« pendre la représentation, je ne vois point d'incon-
« vénient à la laisser jouer dans votre ville.

« Il n'en est pas ainsi de *Richard-Cœur-de-Lion* qui
« n'a pas été remis au théâtre depuis douze ans et
« que vous avez sagement rayé du répertoire.

« J'ai l'honneur de vous saluer,

« FOURCROY. »

Le Préfet s'empresse de notifier cette décision :

« Rouen, 23 frimaire an XII.

« *Aux administrateurs du Théâtre-des-Arts.*

« Je vous ai invités, citoyens, par ma lettre du 8
« de ce mois, à ne pas mettre en scène la tragédie de
« *Polyeucte* et *Richard-Cœur-de-Lion*, opéra.

« Je vous informe aujourd'hui que le Conseiller
« d'Etat ayant la direction de l'instruction publique
« confirme cette défense, par sa lettre du 18 de ce
« mois, quant à la dernière de ces pièces, mais qu'il
« permet la tragédie de *Polyeucte* qui a été jouée sur
« les théâtres de Paris.

« Vous pourrez donc, citoyens, user de cette au-
« torisation. »

Le rapprochement de l'opéra de Grétry avec la tragédie de Corneille pouvait faire soupçonner le vé-

ritable motif de l'interdiction prolongée qui a pesé sur cette dernière œuvre ; les idées religieuses qui inspirent l'une, les sentiments de fidélité monarchique exprimés dans l'autre, n'ont-ils pas, autant et plus que le prétexte hautement invoqué, déterminé le refus du Gouvernement ? L'étude de la correspondance que j'ai rappelée amène à cette conclusion et je suis étonné que la sagacité de M. Bouteiller, qui a consulté ces pièces pour écrire son *Histoire des Théâtres de Rouen*, ait aussi facilement accepté la version officielle, presque démentie par les documents même qui la constatent. Le dossier qui les contient, et que M. de Beaurepaire a bien voulu extraire des archives départementales pour me le communiquer avec cet empressement dont l'habitude rend la reconnaissance banale à ses obligés, semble devoir lever toutes les doutes sur ce point délicat. Il s'en dégage un fait certain, c'est que M. Beugnot avait pensé dès l'abord qu'il n'y avait aucun péril à laisser jouer *Polyeucte*, et l'on peut lire encore dans le projet de lettre par lequel, le 1er germinal an II, il annonçait la défense de Fourcroy aux administrateurs du théâtre, ces mots prudemment rayés afin de ne pas faire savoir à des tiers que le Gouvernement avait adopté un avis autre que celui de son délégué : « J'a-« vais cru qu'il n'y avait pas de raisons d'en empê-« cher la représentation. »

Converti par l'ordre que lui donnait l'autorité centrale, peut-être aussi par les réflexions que la mesure inspirait aux mécontents, M. Beugnot devina bientôt le mobile de l'interdiction, et avec sa finesse ordinaire il n'hésita pas à affirmer qu'il partageait sur

les dangers de l'intolérance et du fanatisme les idées et les craintes du Gouvernement qu'il servait.

Cette préoccupation se trahit dans une lettre qu'il eut occasion d'échanger avec le maire de Rouen, qui élevait des prétentions inadmissibles sur la police des théâtres. Confondant la surveillance matérielle de la salle et des représentations avec la censure des ouvrages, le maire avait provoqué la note suivante, émanée des bureaux de la Préfecture :

« Le Préfet a reçu et conservé le répertoire des
« pièces à jouer sur le Théâtre-des-Arts pendant le
« deuxième trimestre.

« J'ai l'honneur de lui observer qu'il devrait
« être actuellement sous les yeux du Conseiller
« d'Etat.

« J'ajoute 1° que l'administratiom théâtrale ne ré-
« pond à aucune des lettres qu'on lui adresse ;
« 2° qu'elle ne soumet point les pièces nouvelles à
« l'examen.

« Je soupçonne sur ce dernier chapitre que la mai-
« rie se réserve ce droit d'examen. Cette prétention
« ne serait pas conforme aux instructions du Gou-
« vernement. Que doit-on faire à cet égard ?

« Garder le silence ce serait abandonner une attri-
« bution qu'il est bon de conserver.

« 20 fructidor an X. »

A cette dénonciation d'un empiétement qui n'effrayait point l'administration, il répondait par cette phrase dont la libre désinvolture n'emprunte rien à la gravité du style officiel : « Il doit suffire au citoyen
« Quesney pour faire et exiger ce que de droit qu'on

« mette en règle et qu'on ne m'importune pas de
« fariboles. » Mais l'interdiction de *Polyeucte* devait,
l'année suivante, donner lieu à des explications qui,
sous leur formule ironiquement courtoise, démontrent que, dans la pensée de leurs auteurs et sans
doute aussi du public, la cause réelle de la prohibition n'était autre qu'une nécessité politique, dissimulée sous un prétexte qu'aucun d'eux ne rappelait
et que le Préfet lui-même semblait oublier en soutenant que, livré à ses inspirations, il n'eût pas toléré
une représentation qu'il avait cependant jugée incapable de porter atteinte au bon ordre. Il est intéressant de reproduire ces documents dont la lecture est
de nature à prouver la futilité des raisons que l'on
n'avait pas craint d'assigner au refus de laisser jouer
la pièce de Corneille.

Département
de la
Seine-Inférieure.

Municipalité
de Rouen.

Secrétariat.

« Rouen, le 3 germinal an XI
« de la République fran-
« çaise.

« *Le Maire de la ville de Rouen*

« *Au citoyen Beugnot, Préfet du département de la*
« *Seine-Inférieure.*

« Citoyen Préfet,

« Je vous ai prié il y a quelque temps de me com-
« muniquer la liste des pièces dont le Gouvernement
« ne juge pas à propos que la représentation soit

« permise. Ce qui vient de se passer relativement à
« la tragédie de *Polyeucte* me porte à vous renouve-
« ler cette prière. Lorsque les comédiens m'ont fait
« part du désir qu'ils avoient de représenter cette
« pièce, que les rôles admirables de Pauline et de
« Sévère rendent très intéressante, je n'ai pas cru
« devoir m'y opposer. Il est vrai que l'action qui en
« fait le sujet est très condamnable ; mais je n'aurois
« pas cru que l'exemple en fût dangereux pour ceux
« qui fréquentent le spectacle ; et il me sembleroit
« que si l'on craignoit que le zèle de Polyeucte trou-
« vât des imitateurs, la surveillance à cet égard de-
« vroit être exercée ailleurs qu'au théâtre. L'unique
« but de cette observation est de vous prouver,
« citoyen Préfet, la nécessité que celui qui a la sur-
« veillance immédiate des spectacles soit averti des
« intentions du Gouvernement afin qu'il ne soit pas
« exposé à les contrarier et que le Gouvernement ne
« se trouve pas exposé à rendre publique une dé-
« fense qu'il eût préféré peut-être de tenir secrète.

« Salut et respect,

« DEFONTENAY. »

La réponse du Préfet n'est pas moins significative ;

1re Division.
4e Bureau.
Police des
théâtres.

On informe
qu'on ne peut
communiquer
le répertoire.

« Rouen, le 17 germinal an XI.

« *Au Maire de la ville de Rouen.*

« L'intention du Gouvernement, ci-
« toyen Maire, est que la police intérieure
« et extérieure de la salle du spectacle
« soit sous votre surveillance immédiate, mais que

« tout ce qui tient au répertoire et aux pièces à repré-
« senter soit sous la mienne. Je regrette donc, sous
« ce dernier rapport, de ne pouvoir entretenir avec
« vous des communications qu'il m'en coûte toujours
« de rendre plus rares. Les directeurs instruits de
« cet ordre et à qui j'ai déjà trouvé l'occasion d'en
« prescrire l'exécution, ne devaient pas se permettre
« d'afficher *Polieucte* sans mon autorisation. Je l'au-
« rais certainement refusée, non pas que je ne
« rende justice avec vous aux rôles de Pauline et de
« Sévère, mais parce que cette pièce respire une in-
« tolérance qui n'est pas en raport avec les loix de
« la raison de notre siècle. Le Gouvernement ne
« perd rien à rendre publique une deffense qui est
« une preuve de plus de son attention assidue sur
« tout ce qui peut intéresser l'ordre public, le main-
« tien des loix et de la tolérance civile et reli-
« gieuse. »

Cette démonstration me paraissait convaincante, lorsqu'un de ces hasards chers aux curieux m'a fait rencontrer et m'a permis d'acquérir deux pièces qui la confirment d'une manière irréfutable. Les administrateurs du Théâtre-des-Arts, après la notification du refus qui leur avait été opposé de jouer *Polyeucte*, adressèrent la supplique suivante à la direction de l'Instruction publique :

« *Au Conseiller d'Etat chargé de l'Instruction publique,*
 « *Les administrateurs du Théâtre-des-Arts*
 « *(ville de Rouen),*

 « Exposent

« Qu'ils ont compris dans le répertoire du tri-

« mestre courant *Polyeucte*, tragédie du grand Cor-
« neille; que ce répertoire a été adressé par le Préfet
« au Conseiller d'Etat qui a ajourné la remise en
« scène de cet œuvre dramatique, par la raison qu'il
« n'avait point été reproduit encore sur les théâtres
« de la capitale.

« Cette décision a été notifiée aux exposans au
« moment même que la tragédie qui en fait l'objet
« allait être représentée, ils ont obéi : la perte de
« leurs études, celle des dépenses qu'avait occasion-
« nées la mise en scène a été le résultat de leur
« obéissance,

« Les exposans supplient le Conseiller d'Etat de
« remarquer que la tragédie de *Polyeucte* ne ren-
« ferme rien de contraire aux loix de la République
« française et qu'elle tend, au contraire, à favoriser
« le retour de la morale religieuse en montrant les
« dangers d'un fanatisme intolérant et irréfléchi.

« Ils ajoutent que, priver les théâtres des dépar-
« tements de remettre en scène les pièces qui firent
« l'honneur et qui feront toujours la gloire de la scène
« française avant que le théâtre de la capitale en ait
« donné l'exemple, ce serait les priver du prix le
« plus cher qu'ils puissent recevoir de leurs efforts,
« celui de concourir à la prospérité de l'art drama-
« tique, trop longtemps et si malheureusement né-
« gligé; que ce serait réduire les théâtres des dépar-
« temens aux nouveautés quelquefois médiocres,
« souvent d'un succès éphémère et toujours infé-
« rieures aux productions immortelles de nos grands
« maîtres; que ce serait accorder aux théâtres de la
« capitale une sorte de privilége exclusif, dont ils

« ont moins besoin que tout autre, puisqu'ils pos-
« sèdent les premiers talents et qu'ils sont certains
« d'une affluence soutenue de spectateurs ; qu'enfin
« un pareil privilége réduirait les théâtres secon-
« daires à l'impossibilité de prospérer, sans aug-
« menter les avantages déjà considérables de ceux
« de la capitale.

« Les administrateurs soussignés osent donc espé-
« rer que le Conseiller d'Etat voudra bien raporter
« sa décision à l'égard de *Polyeucte* et leur donner
« l'assurance que, pour l'avenir, ils n'auront point
« à redouter la suspension des chefs-d'œuvre drama-
« tiques dont ils pourraient faire joüir le public qui
« sent dans toute son étendüe la privation qu'on lui
« en a fait éprouver depuis quelques années.

« Présenté ce 11 germinal an XI de la Répu-
« blique.
 « GRANGER aîné, BORME, DESROZIERS,
 « Artistes et administrateurs du Théâtre des
 « Arts de Rouen. »

Le motif inacceptable contre lequel protestaient Granger et ses camarades n'était certes pas celui qui avait touché l'auteur de l'injonction qui excitait leurs réclamations, car on lit en marge de leur supplique ces mots écrits et signés par Fourcroy : « Me faire
« un rapport sur les causes de la suspension de
« *Polyeucte* — mais sans approuver — les causes qui
« suspendent doivent être les mêmes pour toute la
« République. « F. »

A cette demande, malgré tout son esprit, le rapporteur éprouva un sérieux embarras; mieux que

personne il savait combien les raisons dont l'autorité s'armait ostensiblement étaient ridicules ; mais en livrer le secret, découvrir le mobile qui inspirait de pareils actes, le consigner dans une réponse qui, notifiée aux intéressés, serait aussitôt connue de la foule, il y avait là des dangers qui devaient faire persister le Conseiller d'Etat dans la formule naïve dont il enveloppait son ordre.

Arnault, dont les fables ont perpétué le nom plus que le succès politique de son *Germanicus*, rédigea alors le rapport suivant dont l'adoption par Fourcroy donne à l'interdiction son véritable sens en expliquant la nécessité de le dissimuler pour la masse du public :

Théâtres des départements.

2ᵉ Rapport sur Polyeucte.

« ADOPTÉ.
« F. »

« DÉPARTEMENT DE L'INSTRUCTION
« PUBLIQUE.

» Paris, le 28 germinal an XI de
« la République française.

« *Rapport*
« *au Conseiller d'Etat chargé de la direction et de la*
« *surveillance de l'instruction publique.*

« Dans le dernier rapport qu'on fit au Conseiller
« d'Etat sur le répertoire du théâtre de Rouen, on
« crut devoir attirer son attention sur *Polyeucte* en
« ces termes :
» Dans le nombre de ces ouvrages se trouve *Po-*
« *lyeucte*, tragédie de P. Corneille, qui n'est repré-
« sentée sur aucun des théâtres de Paris. Les comé-

« diens français s'étant proposé, il y a près d'un
« an, de remettre cet ouvrage à la scène, *le ministre
« de l'intérieur crut devoir n'en pas autoriser la repré-
« sentation*, le fanatisme religieux que la tragédie de
« *Polyeucte* respire et semble établir paraît avoir été
« un des principaux motifs de la décision du mi-
« nistre. »

« Le Conseiller d'Etat écrivit en conséquence au
« Préfet de la Seine-Inférieure pour prolonger la
« suspension de la pièce, mais il crut *inutile*, pour ne
« pas dire plus, de s'expliquer sur les véritables
« motifs et il se contenta d'alléguer la non représen-
« tation sur les théâtres de la capitale.

« Aujourd'hui les administrateurs du théâtre de
« Rouen réclament contre cette décision et le Con-
« seiller d'Etat veut un nouveau rapport.

« On ne peut guère que lui représenter les motifs
« allégués en premier lieu et c'est ce qu'on vient de
« faire.

« Maintenant jugera-t-il convenable d'expliquer
« positivement aux pétitionnaires les raisons *poli-
« tiques* de la suspension ?

« Ou annullera-t-il purement et simplement ce
« qu'il avait décidé à cet égard ?

« On dit dans le public que le Premier Consul a
« donné des ordres pour faire représenter *Polyeucte*
« au Théâtre Français, mais ce n'est encore là
« qu'une nouvelle douteuse, et, dût-elle se réaliser,
« elle n'aurait rien de contradictoire avec la suspen-
« sion ordonnée par le Conseiller d'Etat, puisque
« cette suspension, purement provisoire, était moti-
« vée en ces termes :

« Je vous invite donc à empêcher ou suspendre la
« représentation de cet ouvrage sur les théâtres pla-
« cés dans l'étendue de votre département *jusqu'à*
« *ce qu'une décision ultérieure en autorise la mise en*
« *scène.* »
<div style="text-align:center">(Lettre au Préfet).</div>

« Le Conseiller d'Etat donne donc dans cette lettre
« l'espoir d'une décision ultérieure et dans une
« affaire de ce genre, il pouvait bien refuser de
« prendre l'initiative sur l'opinion intime du premier
« Consul.
« On propose la réponse cy-contre.
<div style="text-align:center">« *Le Chef de la division de l'Instruction publique*,
« Arnault. »</div>

J'ai insisté sur cet épisode qui nous montre Corneille devenant après sa mort une victime de la politique, et l'une de ses œuvres les plus pures proscrite par ces passions toujours aveugles qui, semblables aux harpies de la fable, corrompent tout ce qu'elles touchent ; qu'elles respectent au moins ce domaine littéraire qui devrait être un asile fermé à leur invasion, mais surtout qu'elles s'arrêtent devant ces grands noms qui forment le patrimoine glorieux de notre pays et qu'elles n'essaient pas de détourner l'admiration légitime qui couronne leurs immortelles inspirations ! C'est parce que rien de ce qui rappelle ces héros de la littérature ne saurait être indifférent à leurs compatriotes que je me suis laissé entraîner à des détails dont la longueur me sera pardonnée, si j'invoque pour excuse le culte dont j'honore leur

illustre mémoire, et si je place ma justification sous ce patronage vénéré.

Je m'arrête, et j'aurais voulu solliciter une réparation indulgente en faveur de ce préfet, proscripteur malgré lui du poëte dont il aimait les sublimes productions. Lorsque, après plus de vingt ans, *Polyeucte* reparut sur la scène du théâtre rouennais, le 10 messidor an XII (29 juin 1804), l'homme distingué qui administrait le département de la Seine-Inférieure assistait à cette représentation, qui fut suivie par celle d' « *une Matinée de Pierre et Thomas Corneille.* » et il applaudit avec un enthousiasme qu'il était heureux de témoigner librement le couronnement des bustes des deux frères dont la Normandie revendique la naissance. Les sentiments qu'il éprouva s'expriment avec trop de noblesse et de chaleur dans la lettre qu'il adressa aux administrateurs du théâtre pour que je résiste à la tentation de la reproduire.

« Rouen, 14 messidor an XII.

« *Aux administrateurs du Théâtre des Arts.*

« Je vous sais gré, Messieurs, de votre respect
« pour l'ancien usage de célébrer le jour de la Saint-
« Pierre la fête du grand Corneille. Vous avez dû
« vous apercevoir combien cet usage est cher à ses
« concitoiens par l'affluence des spectateurs que
» vous avez eus ce jour-là. Le choix des pièces qui
« ont été représentées était fait avec discernement.
« On ne peut mieux fêter la mémoire du père du

« théâtre qu'en reproduisant l'un de ces vieux chefs-
« d'œuvre qui seront toujours nouveaux. On doit
« tenir compte aux directeurs de leur intention, à
« quelques artistes du talent qu'ils ont déployé, à
« tous de leur bonne volonté. Le vaudeville qui a
« suivi la représentation de *Polyeucte* et qui offre les
« deux Corneille au sein du foyer modeste qu'ha-
« bitait pourtant le génie, devait plaire à Rouen et
« semble avoir été composé pour cette ville. Il serait
« bien à désirer, Messieurs, qu'il vous fût possible
« de reproduire quelquefois sur la scène les belles
« tragédies de Corneille, de Racine et de Voltaire.
« Ne jouer que la comédie, c'est laisser dormir moi-
« tié de notre gloire dramatique, et la ville de Rouen
« tient un rang assez distingué pour en jouir com-
« plètement. Continuez de n'offrir sur la scène que
« des ouvrages avoués de la morale et du goût ; que
« le théâtre soit sous votre direction ce qu'il aurait
« toujours dû être, une école où l'on s'instruit sans
« effort de tout ce qui est bon, grand, généreux et où
« on voue au ridicule et au mépris les vices opposés.
« Respectez les bonnes traditions, les règles de l'art,
« celles du goût, et la langue et la diction drama-
« tiques. Vous mériterez ainsi la protection du gou-
« vernement et l'estime des gens de bien. »

Heureuse conclusion d'une mesquine tentative :
le fabuliste nous montre le serpent usant sa dent
contre la lime, et les critiques qui essaient leurs ef-
forts contre les œuvres du génie devraient se souve-
nir, quel que soit le mobile qui les pousse, littéraire
ou politique, de cette épigramme de Voltaire par
laquelle je ne saurais mieux terminer :

De Beausse et moi, criailleurs effrontés,
Dans un souper clabaudions à merveille,
Et tour à tour épluchions les beautés
Et les défauts de Racine et Corneille.
A piailler serions encor, je croi,
Si n'eussions vu sur la double colline
Le grand Corneille et le tendre Racine
Qui se moquaient et de Beausse et de moi.

www.ingramcontent.com/pod-product-compliance
Lightning Source LLC
Chambersburg PA
CBHW030119230526
45469CB00005B/1709